临改本

U0143398

日期_____　　　　用时_____

作品临写

枯藤老树昏鸦，小桥流水人家，古道西风瘦马。 夕阳西下，断肠人在天涯。

——马致远《天净沙·秋思》

单字纠错

字形							
重心							
主笔							
方向							
长度							
布白							
轻重							

行楷常用字·单字突破
XINGKAI CHANGYONGZI DANZI TUPO

日期_____　　　用时_____

记得小蘋初见，两重心字罗衣。琵琶弦上说相思。当时明月在，曾照彩云归。

——晏几道《临江仙》

作品临写

单字纠错

字形							
重心							
主笔							
方向							
长度							
布白							
轻重							

临改本

日期 _____ 用时 _____

作品临写

红笺小字，说尽平生意。鸿雁在云鱼在水，惆怅此情难寄。

——晏殊《清平乐》

单字纠错

	字形									
	重心									
	主笔									
	方向									
	长度									
	布白									
	轻重									

行楷常用字·单字突破
XINGKAI CHANGYONGZI DANZI TUPO

日期_____ 用时_____

作品临写

莫听穿林打叶声，何妨吟啸且徐行。竹杖芒鞋轻胜马。谁怕？一蓑烟雨任平生。
——苏轼《定风波》

单字纠错	字形							
	重心							
	主笔							
	方向							
	长度							
	布白							
	轻重							

004

临改本

日期_____ 用时_____

作品临写

衣上征尘杂酒痕，远游无处不消魂。
此身合是诗人未，细雨骑驴入剑门。
——陆游《剑门道中遇微雨》

单字纠错

字形								
重心								
主笔								
方向								
长度								
布白								
轻重								

行楷常用字·单字突破
XINGKAI CHANGYONGZI DANZI TUPO

日期_____ 用时_____

作品临写

人生到处知何似，应似飞鸿踏雪泥。
泥上偶然留指爪，鸿飞那复计东西。
——苏轼《和子由渑池怀旧》

单字纠错

字形							
重心							
主笔							
方向							
长度							
布白							
轻重							

临改本

日期_____ 用时_____

作品临写

昨夜西风凋碧树，独上高楼，望尽天涯路。欲寄彩笺兼尺素，山长水阔知何处。

——晏殊《蝶恋花》

单字纠错

字形						
重心						
主笔						
方向						
长度						
布白						
轻重						

行楷常用字·单字突破
XINGKAI CHANGYONGZI DANZI TUPO

日期_____　　　用时_____

作品临写

万缕千丝终不改，任他随聚随分。韶华休笑本无根，好风频借力，送我上青云。

——曹雪芹《临江仙》

单字纠错

	字形							
	重心							
	主笔							
	方向							
	长度							
	布白							
	轻重							

日期_____　　　　用时_____

行行是情流，字字心，偷寄给西邻。
不管娇羞紧，不管没回音——只要
伊/读一读我的信。　　——应修人《偷寄》

作品临写

单字纠错						
字形						
重心						
主笔						
方向						
长度						
布白						
轻重						

行楷常用字·单字突破
XINGKAI CHANGYONGZI DANZI TUPO

日期_____　　　用时_____

作品临写

你是一树一树的花开,是燕/在梁间呢喃,——你是爱,是暖,是希望,你是人间的四月天!　——林徽因《你是人间的四月天》

单字纠错

字形						
重心						
主笔						
方向						
长度						
布白						
轻重						

临改本

日期 _____ 用时 _____

作品临写

驿外断桥边，寂寞开无主。已是黄昏独自愁，更着风和雨。无意苦争春，一任群芳妒。

——陆游《卜算子·咏梅》

单字纠错

字形							
重心							
主笔							
方向							
长度							
布白							
轻重							

行楷常用字·单字突破
XINGKAI CHANGYONGZI DANZI TUPO

日期_____ 用时_____

作品临写

凌波不过横塘路，但目送、芳尘去。锦瑟华年谁与度？月桥花院，琐窗朱户，只有春知处。——贺铸《青玉案》

单字纠错

字形							
重心							
主笔							
方向							
长度							
布白							
轻重							

日期_____　　　　用时_____

作品临写

人生能如此，何必归故家。起来敛衣坐，掩耳厌喧哗。心知不可见，念念犹咨嗟。

——李清照《晓梦》

单字纠错

字形							
重心							
主笔							
方向							
长度							
布白							
轻重							

行楷常用字·单字突破

XINGKAI CHANGYONGZI DANZI TUPO

日期_____　　用时_____

作品临写

> 春日宴，绿酒一杯歌一遍，再拜陈三愿。　一愿郎君千岁，二愿妾身常健，三愿如同梁上燕，岁岁长相见。
>
> ——冯延巳《长命女》

单字纠错

字形									
重心									
主笔									
方向									
长度									
布白									
轻重									

临改本

日期_____ 用时_____

相思是不作声的蚊子,偷偷地咬了一口,陡然痛了一下,以后便是一阵底奇痒。

——闻一多《红豆》

作品临写

单字纠错

字形					
重心					
主笔					
方向					
长度					
布白					
轻重					

行楷常用字·单字突破
XINGKAI CHANGYONGZI DANZI TUPO

日期_____ 用时_____

作品临写

雕栏玉砌应犹在,只是朱颜改。问君能有几多愁,恰似一江春水向东流。

——李煜《虞美人》

单字纠错

字形							
重心							
主笔							
方向							
长度							
布白							
轻重							